目錄

盡	靠	誠	虔	跪	建

盡
フヨ尹尹聿聿聿聿聿盡盡盡盡

靠
ノヒ生牛牛告告告芦芦芦靠靠靠靠

誠
丶亠亠言言言言訂訪誠誠誠

虔
丶卜卢广户庐庐虐虔虔

跪
丶口口甲甲足足趵趵趵趵跪

建
フヨヨヨ津聿建建

封	步	睡	敏	淨	腳
一	丶	丨	丿	丶	丿
十	卜	刀	卜	丶	刀
土	止	月	亡	氵	月
圭	止	月	与	氵	月
圭	牛	目	每	浐	肟
圭	步	盰	每	浐	肟
封		盱	每	渭	脐
封		盰	敏	渭	脐
		睏	敏	淨	脚
		睡			腳
		睡			
		睡			

二

騙	隊	排	百	憐	截
馬馬馬騙 馬馬馬 馬馬馬 馬馬馬 騙騙騙	了阝阝阝阝阝阝阝阝阝阝阝阝隊隊隊隊	一十才扌扛打扣扫排排排排	一丁丆百百百	丶丷忄忄忄忄忄憐憐憐憐憐憐憐	一十土耂耂耂耂雀雀雀截截截

眾	群	健	祛	歪	邪
丶 丿 ⺊ 罒 罒 罒 罕 罘 罘 罘 眾	フ ユ ヨ 尹 尹 君 君 君 君′ 君″ 群 群 群	丿 亻 亻 伊 伊 伊 律 律 健 健	丶 ラ ネ ネ 社 社 祛 祛	一 ア 不 不 歪 歪 歪 歪	一 匚 牙 牙 牙′ 邪 邪

罰	懲	糟	丹	亂	南

罰
、丶冖冖罒罒罒罒罒罒罒罰罰罰

懲
懲懲懲
、彳彳彳彳彳彳徨徨徨徵徵徵徵徵

糟
糟
、丷半米米米粐粐粐粐糟糟糟糟

丹
丿刀刀丹

亂
、一午午午午矞矞矞矞亂

南
一十十内内南南南南

據	脈	附	肅	抱	授

據　一 十 扌 扩 扩 护 护 护 搪 搪 據 據

脈　丿 月 月 月 肌 肌 肵 脈 脈 脈

附　丶 阝 阝 阡 阼 附 附

肅　コ ユ ヨ 肀 肀 聿 肅 肅 肅 肅 肅

抱　一 十 扌 扚 扚 抱

授　一 十 扌 扌 扌 扩 护 护 授 授

秘　寺　漢　藏　千　唐

秘
丿
二
千
禾
禾
私
秋
秘
秘

寺
一
十
士
寺
寺

漢
丶
氵
氵
氵
汁
汁
洪
洪
洪
漢
漢
漢

藏
丶
十
艹
艹
艹
芒
芹
荓
荓
荕
荕
蔵
蔵

千
丿
二
千

唐
丶
亠
广
庐
庐
序
庙
唐
唐

假	號	旗	凡	密	灌
ノイイ仔仔仟仴假假	、ロロ罗号号号号虎號號號	、一亠方方方斿斿旂旗旗旗	ノ几凡	、ハ宀宀宓宓宓密密	、シシシシシジジジ沖沖沖沖灌灌灌灌灌

辨	隨	風	坡	滑	符
、	、	ノ	一	、	ノ
二	了	几	十	、	＾
六	阝	凡	土	氵	大
☆	阝	凡	圤	汀	灯
立	阝	同	圵	汩	竹
立	阝	同	坊	汩	竹
辛	阝	風	坡	渭	竻
辛	陏	風	坡	渭	竺
郭	陏	風		渭	符
豣	陏			渭	符
豣	隋			滑	符
豣	隋			滑	
辧	隋			滑	
辨	隨				
	隨				

贊	病	議	紛	入	永
贊贊贊 丿 𠂉 牛 先 先 先 肰 肰 肰 肰 赞 赞 赞 赞	、 一 广 广 疒 疒 病 病 病	譯議議議 、 二 亠 言 言 言 言 誩 誩 誩 誩 誩 誩 譯	𡿨 幺 幺 糸 糸 糸 糸 紡 紡 紛	丿 入	、 丁 矛 永 永

十

乾	味	滋	喊	哭	買
一十十古古古車草草乾	丶口口口咕咔味	丶丶氵氵氵氵氵滋滋滋滋	丶口口口叶叶唪唪喊喊喊	丶口口吅吅吅哭哭	丶口四四四四罒罒胃胃買買買

嗡	腦	湊	券	獎	摸

一 十 扌 打 扩 扩 扩 捞 揩 摸 摸

獎
丬 丬 爿 爿 爿 爿 將 將 將 獎 獎 獎

券
丶 丷 兰 半 券 券

湊
丶 氵 氵 氵 浐 洼 法 湊 湊

腦
丿 月 月 月 肸 肸 肸 脳 腦 腦 腦

嗡
丶 口 口 叭 叭 叭 吟 吟 嗡 嗡 嗡

宣	遛	孩	銘	座	誅
、宀宀宀宁宁宣宣	、㇇ㅂㅂ留留留留遛遛遛	㇇了孑孑孩孩孩	ノ人仝牟余金釒釒釒鉊銘銘	、亠广广庀庀座座	、亠亠言言言言訁訐誅誅

圖	唯	水	訛	怪	熱
一冂冂冂冂冊冊冊圖圖圖圖圖	、口口叩叫吒唯唯	丨刀水水	、二言言言言訂訛	、忄忄忙怪怪怪	一十土キ去査査刲執執熱熱熱熱熱

瘓	癱	折	皮	趴	被
、 亠 广 广 广 疒 疒 疒 病 病 病 瘓 瘓	瘓 癱 癱 癱 癱 癱 癱 癱 、 亠 广 广 广 疒 疒 疒 痄 瘧 瘫 瘓	一 扌 扌 扌 折 折	丿 厂 广 皮 皮	、 口 口 甲 甲 呈 趴 趴	、 ㇀ 衤 衤 衤 袙 袙 袚 被 被

福	價	休	退	伴	拉
、 ラ ネ 祁 祁 祁 禍 禍 福 福 福	ノ イ 仁 仨 俨 俨 價 僧 僧 價 價 價	ノ イ 仁 什 休 休	ㄱ ㅋ ㅋ ㅌ 艮 艮 艮 退 退 退	ノ イ 化 化 仁 伴	一 十 扌 扌 扩 扩 拉 拉

土	撲	爬	娘	院	啪
一十土	一十才打打打打扑挫挫撑撑撲撲	一厂爪爪爪爪爬	〈夕女女妒妒妒娅娘娘	〉了阝阝阶阶陀陀院院	丶丨㇕口叮呀呀啪啪啪

遠	她	衣	鏡	路	習
一十士キ吉声声声表袁袁遠遠遠	く女女如如她	、一ナ衣衣衣	ノ入人大牟牟牟金金鈴鈴鏡鏡鏡鏡鏡鏡鏡	丶ロロ田甲里里趵趵跁跁路路路	フヨヨ羽羽羽羽羽羽習習習

向	促	並	參	效	濟

濟

丿 亻 冂 向 向 向

丿 亻 亻 们 们 促 促 促

丶 丷 丷 並 並 並 並

丶 厶 叒 厽 厽 夕 夅 參 參

丶 亠 方 交 効 効 效 效

丶 氵 氵 氵 泸 泸 済 済 済 済 濟 濟

歲	五	原	升	穩	找
一 ト 止 止 쓰 产 岸 岸 岸 歲 歲 歲	一 丁 五 五	一 厂 厂 厂 厉 厉 百 原 原 原	ノ 丿 千 升	穩 穩 穩	一 十 才 扌 抈 找 找

巾	毛	貌	結	輪	廠
一 冂 巾	一 二 三 毛	ノ ハ ハ ハ 乎 乎 豸 豸 豹 豹 貊 貌 貌	乙 幺 幺 糸 糸 紀 紂 結 結 結	一 厂 гг 百 亘 車 軒 軒 軩 輪 輪 輪	、 一 广 广 庐 庐 庐 府 庽 腐 腐 廒 廠 廠

挑	派	兢	晚	送	揣
一 十 扌 扫 扫 挑 挑 挑	、 氵 氵 沪 沪 沪 派 派	一 十 十 古 卢 卢 克 克 竞 竞 竞 竞 兢 兢 兢	丨 冂 日 日 日 旷 旷 晚 晚 晚	、 丷 兰 关 关 送 送 送 送	一 十 扌 扑 扑 护 护 护 揣 揣 揣

拔	見	名	赫	垮	磕
一十才扩扐扐拔拔	丨冂月月目貝見	丿ク夕夕名名	一十土牛牛赤赤赤赫赫赫赫赫	一十土圹圹垮垮	一丆石石矿砆硈砵磕磕磕磕

織	針	市	員	學	副
織織	針	市	員	學	副

織: 幺 糸 絲 絲 絲 絲 絲 絲 絲 絲 絲 絲 絲 絲 絲 絲 織

針: 人 𠂉 今 余 金 金 針

市: 丶 亠 亠 市

員: 口 尸 月 員 員 員 員

學: 學

副: 一 冖 冒 畐 畐 畐 副

按	每	慮	辨	漫	跳

按　每　慮　辨　漫　跳

拜	念	叨	怨	燒	香
一 二 三 手 手 手 手 手 拜 拜	ノ 人 入 今 今 念 念 念	丶 ロ 口 叨 叨	ノ ク タ 夕 夗 夗 怨 怨 怨	丶 丷 少 火 火 灶 灶 炷 焼 煢 煢 燒 燒 燒	一 二 千 千 禾 禾 香 香 香

顧	弟	兄	女	妻	括
顧顧顧顧顧顧顧	弟弟弟弟	兄兄兄	女女女	妻妻妻妻妻妻	括括括括括括括
′厂厂戶戶戶戶戶雇雇雇雇雇顧	′丷丷当弟	′口口尸兄	〈女女	一コ三耳妻妻妻	一十才扌扫扫括括

斷	男	親	任	割	憂
斷斷	、口日田甲男	、ㄣ立辛辛亲亲亲新新新親親	ノイ仁仟任	、宀宀空空宝害害害割	一一一面百百百直直惪惪夢夢憂
幺幺幺幺絲絲絲絲絲斷斷斷					

頓	安	旦	緊	錯	續

續：
ㄑ 纟 纟 纟 纟 纟 糸 斜 結 結 結 結 結 績 績 繪 繪
繪 繪 繪 繪

錯：
ノ 人 人 上 午 牟 余 金 釒 釒 錯 錯 錯 錯 錯

緊：
一 丁 丐 五 臣 臤 臤 堅 堅 緊 緊 緊

旦：
丶 口 日 日 旦 早

安：
丶 宀 宀 宀 安 安

頓：
一 匚 匚 屯 屯 屯 頁 頁 頓 頓 頓 頓 頓

運	命	右	左	渉	妄
丶宀宀宀宀冒冒軍軍運運運運	ノ人人个合合命	一ナオ右	一ナ左左	丶氵氵氵沙沙沙沙渉渉	丶亡亡安妄

件	憋	騎	挺	通	臉
ノイ作作件件	丶丶丬丬丬丬丬丬敝敝憋憋憋	騎騎 ｜厂厂厍馬馬馬馬馬馬騎騎騎騎	一十扌扌扌扌挺挺	フマ予甬甬通通通	臉 丿月月月肸胗脸脸脸脸脸脸脸脸

三一

繼	置	基	某	落	助
幺幺幺幺幺幺幺幺 繼繼繼繼繼繼繼繼 繼繼繼繼繼繼 繼繼繼繼繼	丶丨冂罒罒罒罒罒罒罒罒罒罒罒置	一十廿廿甘甘其其其其基	一十廿廿甘甘甚某某某	丶艹艹艹艹艹艹莎莎莎莎落落落	一冂冂冃且且助助

練	鍛	誤	耽	仗	興

蓋	劈	啥	婚	離	連
、 一 十 十 艹 艹 苎 苲 苺 莃 莃 莃 蓋	丶 ㄱ 尸 尺 民 居 居 居 启 辟 辟 辟 劈	丶 一 口 口 叭 哈 哈 哈 啥	ㄥ 夕 女 女 妒 姪 婚 婚 婚	丶 上 亠 亠 卤 卤 离 离 离 离 离 离 離 離 離	一 厂 闩 百 亘 車 連 連 連

三四

華	段	呆	察	細	仔
、 十 十 艹 艹 芒 苹 苹 苹 莖 莖 華	、 亻 F F F 丹 丹 段 段	、 口 口 口 早 呆	、 丷 宀 宀 宀 宀 宀 突 突 突 寮 察 察	乚 幺 幺 糸 糸 糸 紉 絅 細 細	丿 亻 仔 仔 仔

愛	型	典	摔	磨	庭

愛：
一 ⺈ ⺊ ⺈ ⺊ ㆙ 感 感 感 愛 愛 愛 愛

型：
一 二 于 开 刑 刑 型 型 型

典：
丨 冂 曰 由 曲 典 典 典

摔：
一 十 扌 扌 扩 扩 拨 拨 拨 拨 摔

磨：
丶 亠 广 广 庐 庐 庐 庶 麻 麻 磨 磨 磨

庭：
丶 亠 广 广 庐 庐 庄 庭 庭

漸 移 蒂 熟 瓜 鍬

漸
、
氵
氵
氵
沂
沂
泸
泸
渐
渐
漸
漸
漸

移
一
二
千
千
禾
禾
秒
移
移
移

蒂
、
十
十
十
艹
艹
艹
芹
莘
莘
蒂
蒂

熟
、
一
亠
六
古
亨
亨
享
郭
孰
孰
孰
孰
熟

瓜
一
厂
爪
瓜
瓜

鍬
ノ
ノ
ム
ム
牟
牟
余
金
金
釘
釘
鉚
鉚
鍬

亮　燦　六　瓣　四　泡

晴	鼻	廓	球	兵	兵

晴：｜ⅡⅡ刂刂刂貯貯睛睛睛

鼻：'′宀白白自自鼻鼻鼻臱鼻鼻

廓：丶亠广广广庐庐庐廓廓廓廓

球：一二王王玎玎玎球球球

兵：'厂厂斤丘兵兵

兵：'厂厂斤丘兵

識	粕	糠	穴	陰	腹
識識識	、丷丷半米米粕粕粕	糠、丷丷半米米籵籵籵籵粏糠糠糠	、八宂穴	,ㄱ阝阞阞阥阥陰陰陰	丿刀月月刖肷肷胒胶胶腹腹

觀	印	宰	淘	嬰	胡

擠	脹	卡	脖	充	臟

擠

脹

卡

脖

充

臟

漢字練習

國字 筆畫順序練習簿 參
鋼筆練習本

作　　者　余小敏
美編設計　余小敏
發 行 人　愛幸福文創設計
出 版 者　愛幸福文創設計
　　　　　新北市板橋區中山路一段160號
　　　　　發行專線　0936-677-482
　　　　　匯款帳號　國泰世華銀行（013）
　　　　　　　　　　045-50-025144-5
代 理 商　白象文化事業有限公司
　　　　　401台中市東區和平街228巷44號
　　　　　電話　04-22208589

印　　刷　卡之屋網路科技有限公司
初版一刷　2021年10月
定　　價　一套四本 新台幣399元

✿ 蝦皮購物網址
shopee.tw/mimiyu0315

✿ 若有大量購書需求，請與客戶服
　務中心聯繫。

客戶服務中心

地　　址：22065新北市板橋區中
　　　　　山路一段160號
電　　話：0936-677-482
服務時間：週一至週五9:00-18:00
E-mail：mimi0315@gmail.com